KB104588

JeJu Flowers
&
Nature

제주 수채화 여행

복고풍로맨스 (정수경)

빨간 사과와 탐스러운 분홍 벚꽃, 오렌지 빛깔의 귤, 싱그러운 비자 열매 등 작고 사랑스러운 수채화를
즐겨 그리는 일러스트레이터. 크고 화려한 그림보다는 작은 종이에 귀엽게 그리는 것을 좋아합니다.
그린 책으로 《수채화 피크닉》《복고풍로맨스의 엽서북: the PRESENT》《꽃보다 꽃그림》 등이 있습니다.
인스타그램: retro_style_romance

JeJu Flowers & Nature

제주 수채화 여행

복고풍로맨스
정수경 지음

제주 수채화 여행

초판 1쇄 인쇄_ 2019. 06. 24
초판 1쇄 발행_ 2019. 07. 17

글 · 그림_ 정수경(복고풍로맨스, @retro_style_romance)
영상_ 김영권(그날의제주, @the.day_in_ jeju)

발행인_ 홍성찬
책임편집_ 정영주
발행처_ 인사이트북스
출판신고_ 2009년 6월 5일 제2019-000008호
주소_ 제주특별자치도 제주시 구좌읍 종달논길 32-3
대표전화_ 070)8112-0846
팩시밀리_ 064)784-9880
이메일_ insightbooks@hanmail.net

ISBN 978-89-98432-52-2(10650)

제 취미 중 하나는 일 년 내내 제주도에 갈 날을 기다리며 설레는 일이랍니다.
봄비가 내리는 숲, 오름에서 맞는 바람, 한적한 해안도로를 떠올리면 언제라도 두근거리죠.
여행 중에 고요한 카페에 앉아서 제주에서 만난 풍경을 그리는 것만큼 뿌듯한 순간도 없어요.
이 책을 만나는 분들께 제주에서 행복한 순간을 만난 제 마음을 전해드리고 싶어요.

컬러링 Tip

혹시 그림을 망치지 않을까? 하는 걱정이 될 때는 흰 종이에 색을 테스트 해 보거나
붓으로 선을 그어 보기도 하며 붓과 물감과 친해지는 시간을 잠시 가진 후에 채색해 보세요.
훨씬 가볍고 즐거운 마음으로 색칠할 수 있을 거에요.
또 맑은 색감을 내기 위해서는 물감과 붓이 깨끗해야 해요.
조금 번거롭고 시간이 걸리더라도 항상 붓을 깨끗이 씻고 물감에 묻은 다른 색은 닦아 내고 사용해 주세요.

QR코드 이용법

1. 스마트폰 플레이스토어에서 QR코드 리더기를 다운 받으세요.
2. 휴대폰에서 QR코드 리더기를 실행한 후 해당 튜토리얼 QR코드 위에 올려 주세요.
3. 제목을 클릭한 후 영상을 실행하세요.
4. 유튜브 영상 품질을 720p 이상으로 설정한 후 감상하세요.

준비물

물감 _ 이제 막 수채화를 시작하시는 여러분들께 제가 추천하는 물감은 신한36색 또는 미젤로24색입니다.
　　　기본이 되는 컬러들이 골고루 구성돼 있어 원고 작업에도 두 제품을 많이 썼어요.

붓　 _ 작고 아기자기한 그림을 주로 그리다 보니 세필 위주로 쓰게 되요. 루벤스나 화홍의 세필 2호 3호를 추천합니다.

물컵 _ 붓을 씻는 물 컵은 작고 색의 변화를 볼 수 있는 투명한 유리컵이 좋아요.

Color chip index

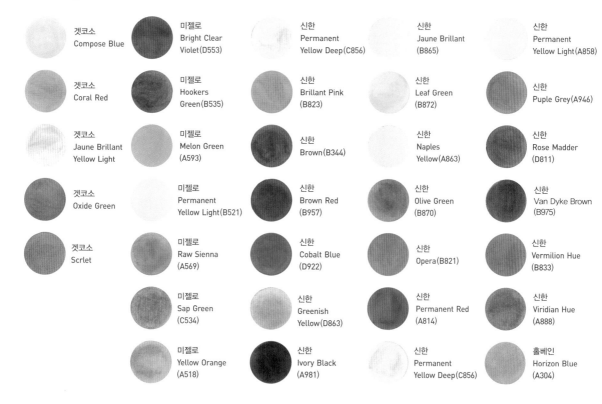

겟코소
Compose Blue

미젤로
Bright Clear
Violet (D553)

신한
Permanent
Yellow Deep (C856)

신한
Jaune Brillant
(B865)

신한
Permanent
Yellow Light (A858)

겟코소
Coral Red

미젤로
Hookers
Green (B535)

신한
Brillant Pink
(B823)

신한
Leaf Green
(B872)

신한
Puple Grey (A946)

겟코소
Jaune Brillant
Yellow Light

미젤로
Melon Green
(A593)

신한
Brown (B344)

신한
Naples
Yellow (A863)

신한
Rose Madder
(D811)

겟코소
Oxide Green

미젤로
Permanent
Yellow Light (B521)

신한
Brown Red
(B957)

신한
Olive Green
(B870)

신한
Van Dyke Brown
(B975)

겟코소
Scrlet

미젤로
Raw Sienna
(A569)

신한
Cobalt Blue
(D922)

신한
Opera (B821)

신한
Vermilion Hue
(B833)

미젤로
Sap Green
(C534)

신한
Greenish
Yellow (D863)

신한
Permanent Red
(A814)

신한
Viridian Hue
(A888)

미젤로
Yellow Orange
(A518)

신한
Ivory Black
(A981)

신한
Permanent
Yellow Deep (C856)

홀베인
Horizon Blue
(A304)

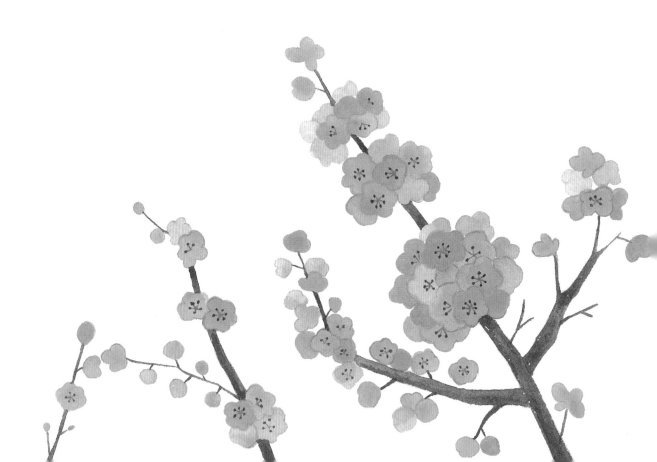

#1 가지마다 달콤한 향기

단아하고 사랑스러운 매력을 가진 꽃 홍매화는 눈이 채 녹지 않은 이른 봄에 피어나죠.
진분홍빛이 선명한 꽃송이에 찬바람이 스칠 때는 은은한 향기가 퍼져요.
작은 꽃송이들이 옹기종기 붙어 있는 모습이 너무 귀엽지 않나요.

꽃송이

물감과 물의 비율을 다양하게 해서 꽃송이들을 여러 가지 톤으로 채색해요.
인접한 꽃송이들을 칠할 때는 서로 색이 섞이지 않게 주의합니다.
꽃 중심의 암술, 수술은 가장 마지막에 그려요.
꽃 가운데 ※(별표)를 그리고 끝에 작은 점을 콕콕 찍어요.

Color chip

겟코소
Coral Red

신한
Rose Madder (D811)

미젤로
Raw Sienna (A569)

가지

꽃송이들을 피해 깔끔하게 채색해요.
잔가지는 붓 끝을 세워서 가늘게 따라 그립니다.

Color chip

신한
Van Dyke Brown (B975)

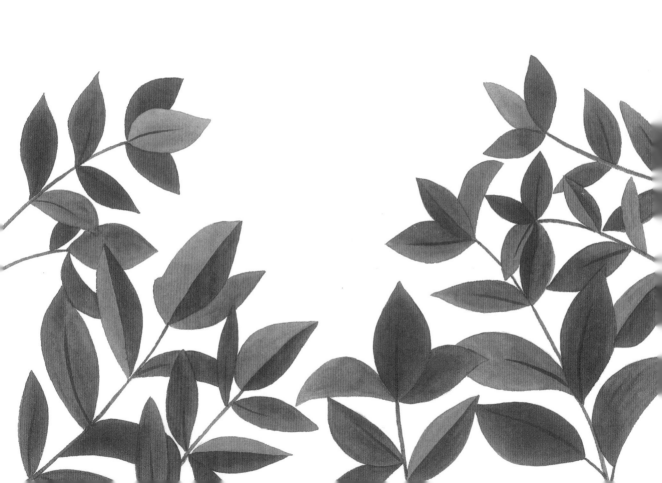

#2 꽃보다 붉은 나뭇잎

가을 단풍도 아닌데 짙은 붉은색의 나뭇잎이 빼곡한 홍가시나무가 낯설었어요.
이름과 모양이 너무 딱 맞아서 여러분들도 저처럼 딱 한번 들었을 뿐인데도 오래 기억에 남으실 거예요.
홍가시나무가 가득한 산책길을 지나면 마법의 숲을 거니는 기분이 든답니다.

coloring tip

매끄러운 선으로 가지를 먼저 그어 놓고 잎을 채색해요.
몇 개의 잎은 반반 나눠서 채색해요.
Permanent Red와 Brown의 비율을 다양하게 해서
여러 가지 톤으로 잎들을 채색하면 단조롭지 않답니다.

Color chip

미젤로
Hookers Green(B535)

신한
Permanent Red(A814)

신한
Brown(B344)

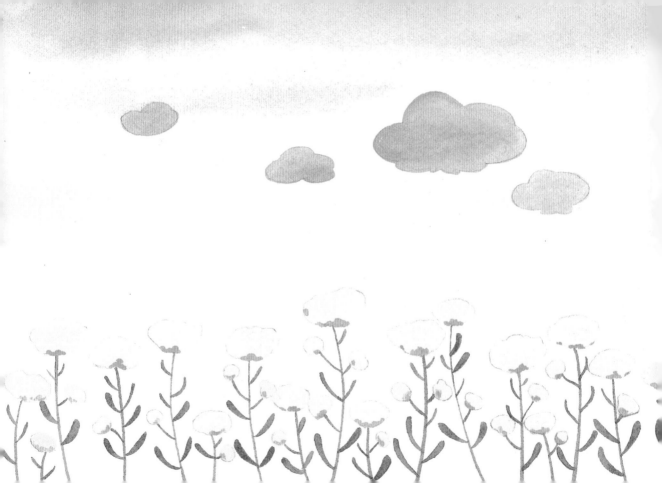

#3 노을 아래 빛나는 유채꽃밭

하늘이 오렌지색으로 물드는 예쁜 시간.
산뜻한 노란색의 유채꽃들도 노을빛을 받아 따뜻한 빛을 내요.
귀를 기울이면 작은 풀벌레 소리도 들릴 거예요.

하늘

하늘의 배경색은 위에서 아래로 점점 연하게 채색하고
완벽이 마르고 난후에 구름을 채색해요. 배경색을 덜 말랐을 때
구름을 채색하면 구름이 번져서 지저분할 수 있어요.

Color chip

신한
Naples Yellow(A863)

신한
Brillant Pink(B823)

유채꽃

줄기를 따라 그릴 땐 선이 매끄럽도록 집중에서 그려 주세요.
꽃의 명암은 점을 찍듯이 살짝만 묘사해요.

Color chip

신한
Naples Yellow(A863)

신한
Permanent
Yellow Light(A858)

미젤로
Sap Green(C534)

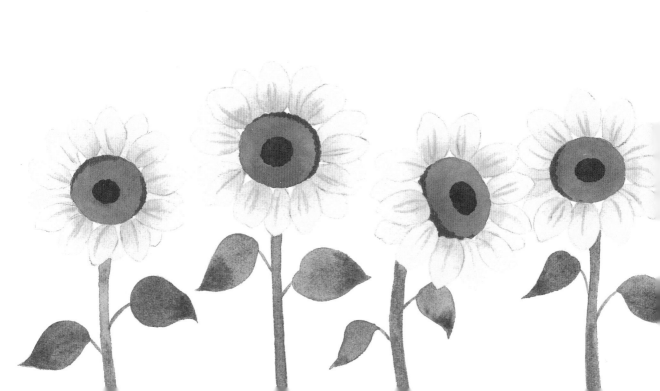

#4 눈부시게 빛나는 너

언젠가 영화에서 본 해바라기 밭은 엄청 키가 큰 꽃들이 끝이 보이지 않게 서 있었는데
실제로 제가 만난 해바라기들은 올망졸망하게 키가 작은 꽃들이었어요.
눈부신 줄도 모르고 태양을 바라보는 순진한 아이들의 빛나는 얼굴 같다는 생각이 들었답니다.

꽃잎

인접한 꽃들은 서로 색이 번지거나 섞이지 않게 조심해요.
꽃잎은 밑색을 완전히 말린 후에 잎맥을 그려 줍니다.
해바라기씨 가장자리의 명암은 맨 마지막에 점을 찍듯이 묘사해요.

Color chip

신한
Permanent
Yellow Light(A858)

신한
Permanent
Yellow Deep(C856)

미젤로
Raw Sienna(A569)

신한
Brown(B344)

줄기, 잎

줄기와 잎은 Sap Green, Hookers Green 두 가지 색을
섞어 채색해요. 잎의 바깥쪽을 안보다 좀 더 진하게 합니다.

Color chip

미젤로
Sap Green(C534)

미젤로
Hookers Green(B535)

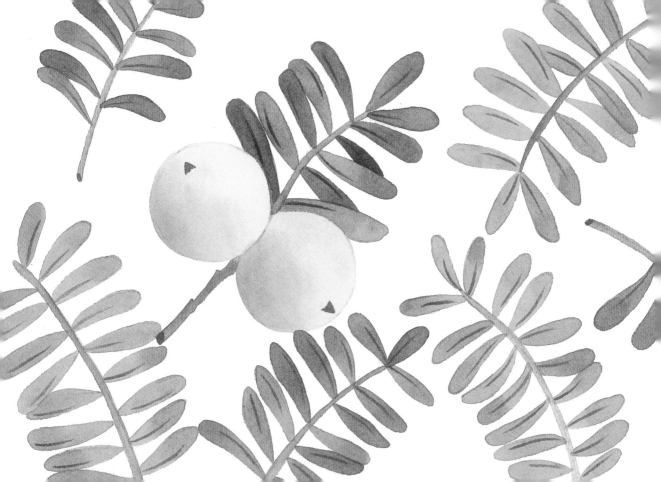

#5 눈여겨보면 동그란 비자

상쾌한 여름날 아침에 비자림을 걸었어요.
조용히 걷다가 자세히 들여다본 비자나무 잎은 끝이 동글동글 뭉뚝해서 귀여웠어요.
촉촉한 공기, 싱그러운 나무 냄새, 햇빛 아래 나무 그림자는 늘 그리워요.

잎

Hookers Green과 Leaf Green을 섞어 여러 가지 톤으로 채색해요.

Color chip

미젤로
Hookers Green
(B535)

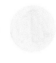

신한
Leaf Green(B872)

가지

가지 끝에 Olive Green으로 점을 찍어 가지의 입체감을 살립니다.

Color chip

신한
Olive Green(B870)

열매

열매의 볼록한 작은 돌기는 밑색이 마른 후에 Raw Sienna로
채색해요.

Color chip

미젤로
Hookers Green
(B535)

미젤로
Raw Sienna(A569)

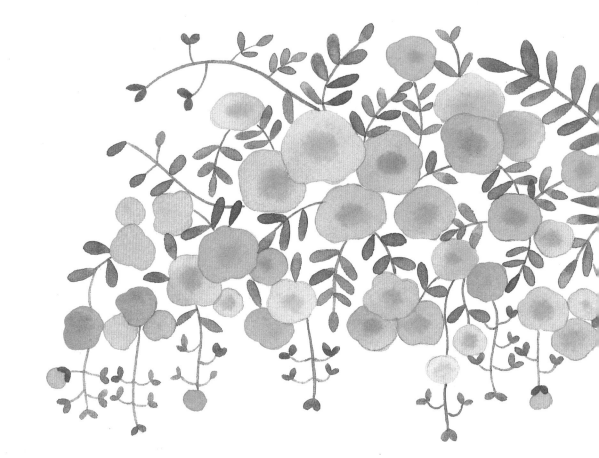

#6 능소화 꽃 넝쿨 아래

한여름 조용한 주택가 골목을 걷다 보면 능소화가 풍성하게 핀 담벼락을 발견해요.
그 예쁜 꽃그늘을 사진에 담으며 잠시 걸음을 멈춥니다.
더위에 지치지 않고 한가득 피어난 꽃송이들을 보면 조금 힘을 내서 또 걸어갈 수 있죠.

꽃

물을 충분히 섞은 Yellow Orange로 밑색을 칠하고 마르기 전에
Scrlet을 꽃 가운데 콕 찍어서 자연스레 번지게 해 줍니다.
꽃마다 톤이 조금씩 달라도 상관없어요.

Color chip

 미젤로
Yellow Orange (A518)

 겟코소
Scrlet

가지

부드러운 곡선으로 가지를 다 따라 그린 후에 잎을 채색합니다.

Color chip

 신한
Olive Green (B870)

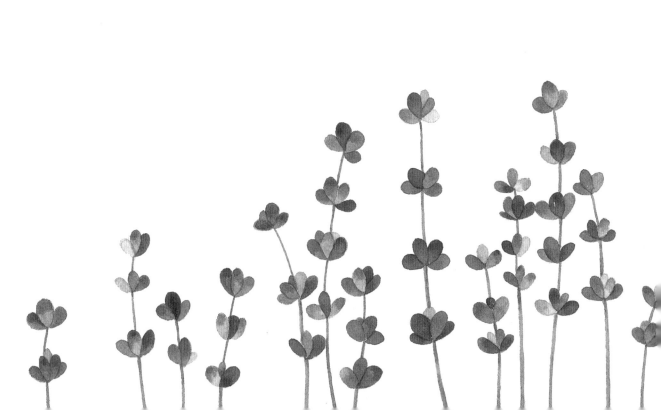

#7 라벤더는 귀여운 보라

드넓게 펼쳐진 라벤더 밭을 보면 언제든 그곳으로 떠나고 싶어져요. 코끝에 라벤더향이 느껴지는 기분이 들죠. 어린이 같은 소망이지만 꾸러기 같은 데님 멜빵바지에 밀짚모자를 쓰고 라벤더를 한아름 안고 활짝 웃고 싶어요. 언젠가는 꼭!

줄기

부드러운 곡선으로 따라 그려요.
꽃에 줄기가 침범하지 않게 조심합니다.

Color chip

신한
Viridian Hue(A888)

꽃

다양한 톤으로 채색해야 단조롭지 않아요.

Color chip

미젤로
Bright Clear Violet(D553)

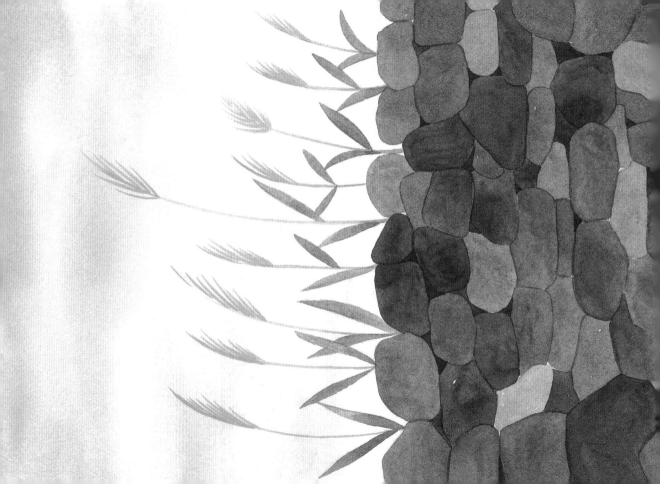

#8 분홍 하늘 아래 물드는 억새

가을의 제주는 억새로 기억에 남아요. 억새가 가득 펼쳐진 오름에 올랐던 순간은 꿈결 같았죠.
하늘이 분홍빛으로 물드는 시간에도 억새를 바라보고 싶어요.

하늘

하늘을 채색할 때는 물을 많이 씁니다.
위에서 아래로 연해지도록 합니다.

Color chip

신한
Naples Yellow
(A863)

신한
Brillant Pink
(B823)

돌담

Van Dyke Brown과 Ivory Black의 섞는 비율을
자유롭게 하며 다양한 톤으로 채색합니다. 돌과 돌
사이의 여백은 마지막에 Ivory Black으로 꼼꼼히 채워요.

Color chip

신한
Van Dyke
Brown(B975)

신한
Ivory Black(A981)

억새

줄기는 부드러운 선으로 한 번에 그어야 깔끔해요.

Color chip

미젤로
Yellow Orange
(A518)

신한
Van Dyke
Brown(B975)

신한
Brillant Pink
(B823)

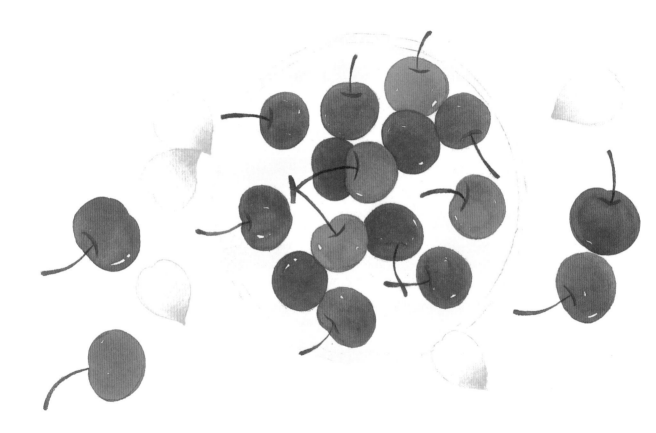

#9 분홍 꽃잎 빨간 열매

언분홍 벚꽃 잎과 체리가 같이 있는 그림이 좋아요. 혹시나 집에 꽃과 과일이 모두 있는 날(극히 드물지만)엔 들뜬 마음으로 예쁜 접시를 고르고 과일과 꽃을 같이 담으며 즐거워해요.

coloring tip

면적이 넓고 옅은 색의 그릇부터 채색해요.
벚꽃잎은 잎의 끝 부분을 진하게 강조합니다.
체리는 흰 여백을 비우고 채색하면
반짝이는 느낌을 낼 수 있어요.

그릇 *Color chip*

신한
Jaune Brillant(B865)

벚꽃잎 *Color chip*

겟코소
Jaune Brillant Yellow Light

체리 *Color chip*

겟코소
Scrlet

신한
Permanent
Red(A814)

신한
Olive Green
(B870)

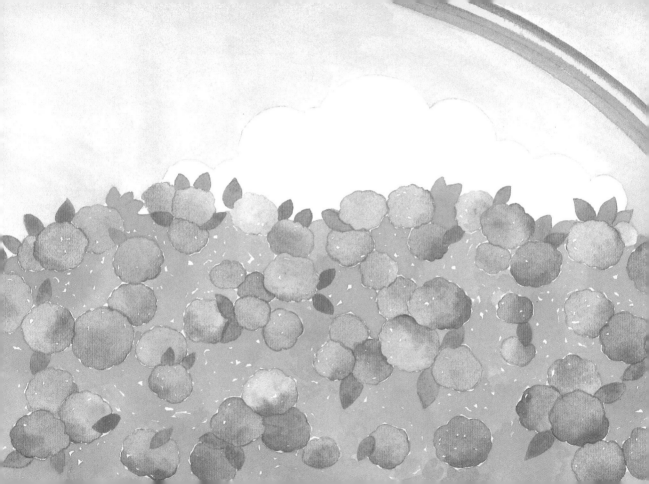

#10 비 갠 후 종달리 수국길

청초한 물빛의 수국송이는 그 색이 너무 맑아서 눈도 마음도 맑아지는 듯해요.
수국철이면 어느 길모퉁이에서나 만날 수 있는 투명한 꽃송이들이 선물 같아요.
비가 그친 한낮의 수국길의 하늘에 무지개가 뜬 모습을 상상하며 이 그림을 그렸던 시간이 정말 행복했어요.

꽃

수국의 맑은 느낌을 위해서 종이의 흰 여백을 미세하게 비워 두며 채색해요.
Horizon Blue를 먼저 칠하고 마르기 전에 Cobalt Blue를 섞어요.

Color chip

 홀베인
Horizon Blue
(A304)

 신한
Cobalt Blue
(D922)

잎

초록 잎들은 모든 꽃을 채색한 후에 칠하는데 꽃과 겹치지 않게 주의합니다.
꽃과 마찬가지로 흰 여백을 비우며 채색해서 빛나는 느낌을 줍니다.

Color chip

 미젤로
Melon Green
(A593)

 미젤로
Sap Green
(C534)

하늘

뭉게구름은 하얗게 비워 둡니다.
Compose Blue로 하늘을 채색하고 완벽하게 마른 후에 무지개를 채색해 주세요.

Color chip

 겟코소
Compose Blue

무지개

Color chip

 신한
Opera(B821)

 신한
Permanent
Yellow Light(A858)

 미젤로
Sap Green
(C534)

 홀베인
Horizon Blue
(A304)

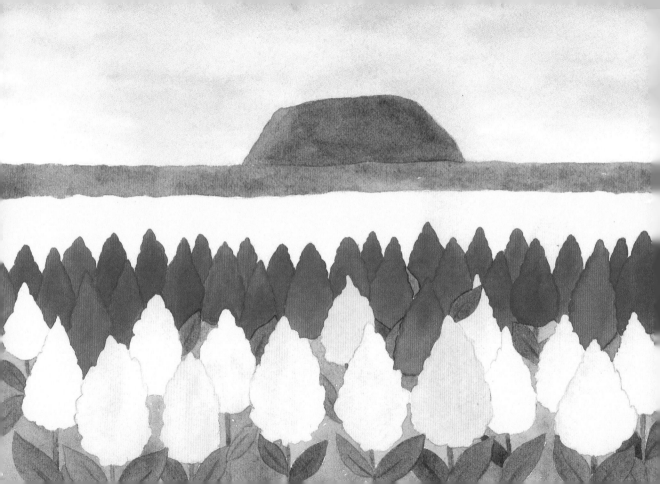

#11 빨갛고 노란 솜사탕들

보롬왓의 촛불 맨드라미를 알게 된 지는 얼마 되지 않았어요.
사진으로 처음 접하고서는 이런 모양의 맨드라미가 있다니! 하며 놀랐었죠.
짙은 빨강과 해맑은 노란색이 정말 고와요. 멀리 보이는 초록의 오름과 맑은 하늘이 동화 속 풍경 같았어요.

하늘

물을 많이 써서 시원시원하게 채색해요.

꽃

노란 촛불 맨드라미부터 칠하고 빨간 맨드라미를 채색해요.
꽃밭의 여백은 Sap Green으로 꼼꼼히 채워요.

줄기, 풀

줄기는 Sap Green으로 선명하게 칠하고 풀은 줄기보다
물을 더 섞어서 맑게 채색합니다.

잎, 오름

잎은 Hookers Green으로 채색 후 마르고 나면 잎의 중심에
잎맥을 가늘게 그려 줍니다. 오름은 하늘색이 다 마른 후
진하게 채색해요.

Color chip

홀베인
Horizon Blue
(A304)

Color chip

신한
Permanent Yellow Deep
(C856)

신한
Permanent Red
(A814)

Color chip

미젤로
Sap Green(C534)

Color chip

미젤로
Hookers Green(B535)

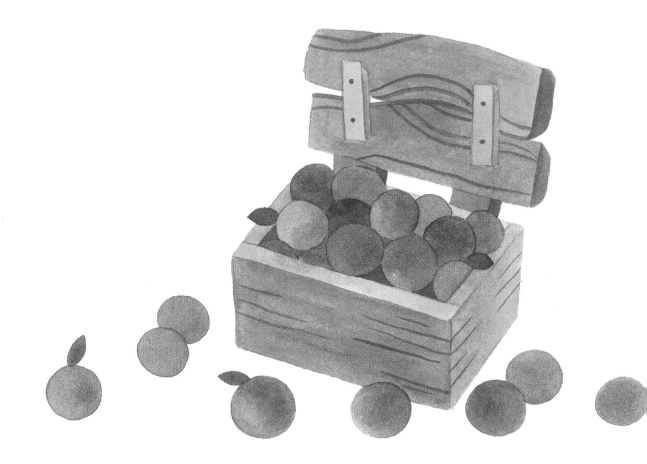

#12 상자 가득 청량한 여름

처음 청귤을 만난 건 카페 테이블이었어요. 하얀 그릇에 담긴 청귤 세 개가 신선한 기억으로 남아 있어요.
제주의 푸른 귤밭을 생각하며 나무 상자에 가득한 청귤을 그려 보았어요.

나무상자

Brown으로 밑색을 연하게 칠합니다.
밑색이 완벽하게 마른 후에 나뭇결을 부드러운 곡선과 직선으로
그려 줍니다. 밑색이 덜 말랐을 때 성급하게 나뭇결을 그으면
선이 번져서 깔끔하게 그어지지 않아요. 나무 상자의 각 면마다 톤이
일정하지 않아도 돼요. 톤을 다양하게 칠하면 더 자연스러울 거예요.

청귤

Olive Green이나 Hookers Green에 물을 많이 섞어 밑색을 칠한 다음
마르기 전에 진하게 덧칠해서 자연스럽게 섞이게 해 줍니다.
두 가지 색의 비율을 달리해서 다양한 톤의 싱그러운 청귤을 표현해 주세요.
서로 인접한 귤을 채색할 때는 완벽히 마른 후에 색칠하고,
덜 말랐을 경우에는 서로 번지지 않게 주의해 주세요.

Color chip

 신한
Brown(B344)

 미젤로
Raw Sienna
(A569)

Color chip

 신한
Olive Green
(B870)

 미젤로
Hookers Green
(B535)

31

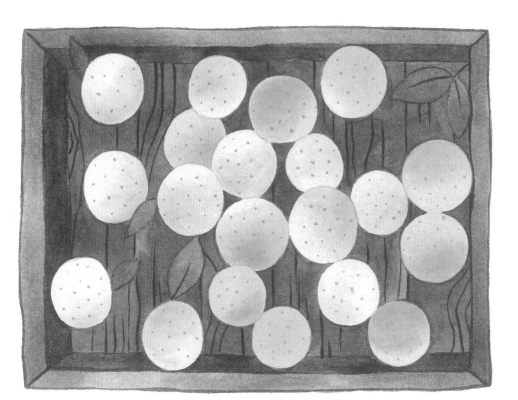

#13 상자 안은 새콤달콤

귤을 너무 좋아해서 "부모님이 사과 농사가 아니라 귤 농사를 지으시면 좋겠다."라고 웃으며 이야기하곤 해요.
날이 쌀쌀해지면 겨울이 더 가까워지면 귤이 먹고 싶어요.
귤 바구니를 옆에 두고 하루 종일 귤 껍질을 까는 것이 겨울날의 소소한 행복이죠.

귤

Permanent Yellow Deep에 물을 많이 섞어
귤 전체를 칠하고 마르기 전에 Yellow Orange를
칠해서 두 개의 색이 자연스레 섞이게 해 줍니다.

Color chip

미젤로
Yellow Orange
(A518)

신한
Permanent
Yellow Deep(C856)

미젤로
Hookers
Green(B535)

상자

귤이 다 마르고 나면
상자의 갈색이 귤에 침범하지 않게 조심하며 채색해요.

Color chip

신한
Van Dyke Brown
(B975)

신한
Brown(B344)

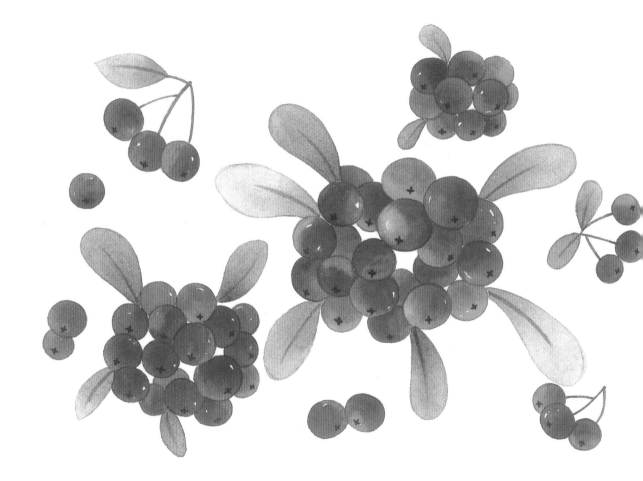

#14 알알이 먼나무

처음 먼나무를 보았을 때, 과연 제주는 가로수도 아름답다며 감탄했던 기억이 나요.
먼나무의 열매는 진한 체리맛이 나는 사탕 같아요.
한알 한알 소담스럽게 붙어 있는 모양도 부드러운 잎사귀도 반짝반짝 언제나 빛나요.

열매

영롱한 열매의 특징을 살리기 위해서 종이의 흰 여백을
조금씩 비워 두며 채색해요.

잎

안쪽으로 가까워질수록 색을 진하게 채색해요.
열매와 색이 섞이면 탁해지기 때문에 주의합니다.

Color chip

신한
Permanent Red
(A814)

신한
Brown(B344)

Color chip

신한
Greenish Yellow
(D868)

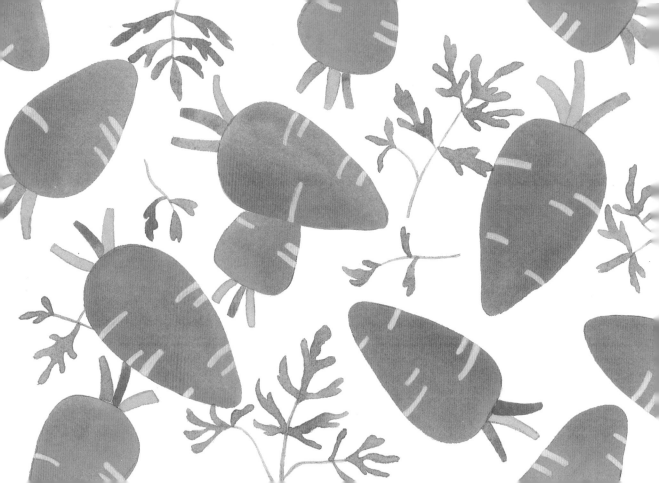

#15 와르르 당근

진한 오렌지색의 아삭아삭 달콤하고 풋풋한 흙냄새가 나는 당근이 좋아요.
당근케이크, 당근주스도 좋아하고 요리에 들어간 당근도 좋아한답니다.
제주 여행을 갈 때마다 구좌 당근주스를 꼭 마셔 보고 싶은데 아직까지도 맛보지 못했어요. 그 맛이 너무 궁금해요.

당근

당근의 밑색이 완전히 마른 후에 줄을 그려요.
줄을 그을 땐 물을 조금만 써야 색이 선명하게
발색이 돼요. 꼭지는 일정하지 않게 여러 가지
톤으로 채색해요.

Color chip

미젤로
Yellow Orange
(A518)

신한
Vermilion Hue
(B833)

신한
Naples Yellow
(A863)

잎

가느다란 가지를 먼저 따라 그린 후 잎을 채색해요.

Color chip

미젤로
Sap Green
(C534)

미젤로
Permanent Yellow Light
(B521)

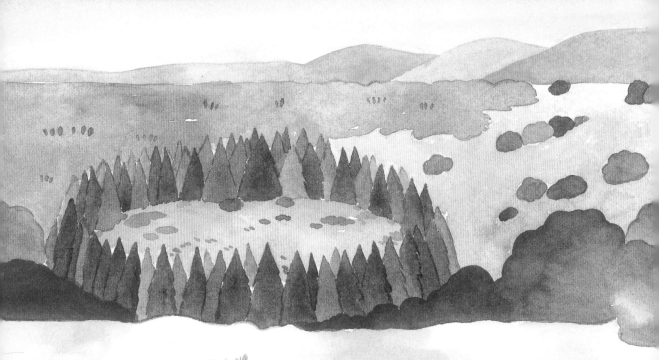

#16 울창하게 동그라미

흐리고 바람이 많이 불던 오후에 올라갔던 아부오름은 신비롭고 고요했어요. 아부오름에 올라서
감탄하지 않을 사람도 있을까요? 동그란 타르트 같았던 모양과 뾰족한 나무들이 참 예뻐서 계속 생각이 났어요.

배경

면적이 넓은 하늘과 땅 들판의 밑색을 먼저 깔아 줍니다. 배경을 칠할 때는 물을 많이 써야 얼룩이지지 않고 매끄럽게 표현이 된답니다.

나무

아부오름의 나무는 물감과 물의 양을 그때그때 달리해서 여러 가지 톤으로 채색하고 인접한 나무끼리는 번지지 않게 주의합니다.

하늘 *Color chip*

홀베인
Horizon Blue
(A304)

산과풀 *Color chip*

신한
Naples Yellow
(A863)

겟코소
Oxide
Green

신한
Olive Green
(B870)

아부오름 *Color chip*

미젤로
Hookers Green
(B535)

땅 *Color chip*

미젤로
Raw Sienna
(A569)

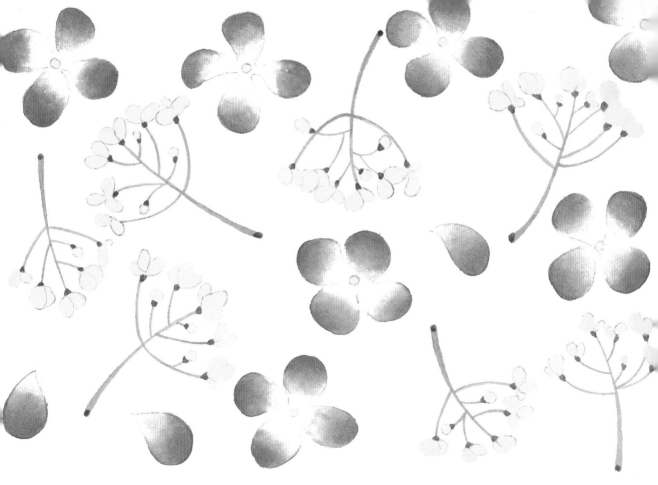

#17 유채꽃과 무꽃

바람이 불면 한들한들 날리는 유채꽃과 나풀나풀 청순한 무꽃이 만났어요.
채소로만 생각하는 무이지만 사실 꽃송이가 참 아름다워요.
얇은 꽃잎에 보랏빛이 은은한 무꽃을 꼭 한번 눈여겨보아 주세요.

무꽃

무꽃의 꽃잎은 물을 충분히 써서
바깥에서 안으로 점점 연해지게 해요.

Color chip

 신한 Permanent
Yellow Deep
(C856)

 신한
Puple Grey(A946)

유채꽃

마무리할 때 Sap Green으로 작은 꽃받침을
꽃송이 밑에 점을 찍듯이 그려 주면 더 귀엽답니다.

Color chip

 신한 Permanent
Yellow Deep
(C856)

 신한 Permanent
Yellow Light
(A858)

 미젤로
Sap Green
(C534)

41

#18 지는 꽃잎도 소복한 동백

커다란 동백나무를 아이스크림처럼 그려 보았어요.
동백꽃은 화려하서도 순수한 느낌이 들죠.
동백나무 아래 소복하게 쌓이는 꽃잎들도 언제나 눈길을 잡아끌어요.

꽃

바닥에 떨어진 꽃잎은 물감의 양에 변화를 주며
다양한 톤으로 채색해요.

Color chip

신한
Permanent Red(A814)

나뭇잎

맑고 반짝이는 느낌을 주기 위해서 흰 여백을
작게 비워 두며 채색합니다.

Color chip

미젤로
Hookers Green(B535)

나무줄기

줄기의 오른쪽을 조금 더 진하게 채색해서 살짝 입체감을 줍니다.

Color chip

신한
Brown Red(B957)

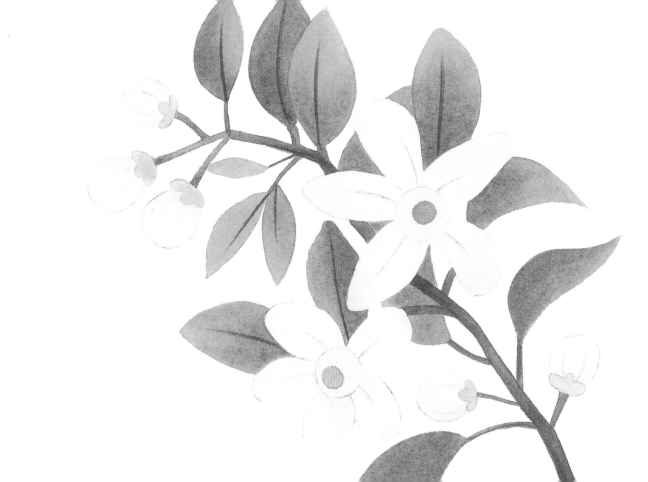

#19 하얀 향기 귤꽃

멀리서 스쳐지나 가며 보기만 했던 귤꽃은 그냥 작고 하얀 꽃이었어요.
다가가서 자세히 보지 않으면 잎이 다섯 개이고, 단 며칠만 피었다 진다는 것을 아무도 모를 거예요.
꽃향기가 그렇게나 달콤하고 짙다는 것도요.

꽃

옅은 색의 꽃잎과 꽃봉오리부터 채색해요.
Leaf Green에 물을 많이 섞어 밑색을 칠하고
마르기 전에 꽃잎의 끝에만 덧칠해요.
밑색이 모두 마른 후에 잎맥을 그려요.

Color chip

신한
Naples
Yellow(A863)

신한
Leaf Green
(B872)

신한
Greenish
Yellow(D868)

나뭇잎

나뭇잎을 채색할 때는 꽃잎 안에 침범하지 않게
천천히 채색해요. Sap Green과 Olive Green을 섞어
은은한 꽃잎과는 대조적으로 진하고 선명하게 채색합니다.

Color chip

미젤로
Sap Green
(C534)

신한
Olive Green
(B870)

가지

Olive Green으로 꽃과 잎을 피해 깔끔하게 채색해요.

Color chip

신한
Olive Green
(B870)

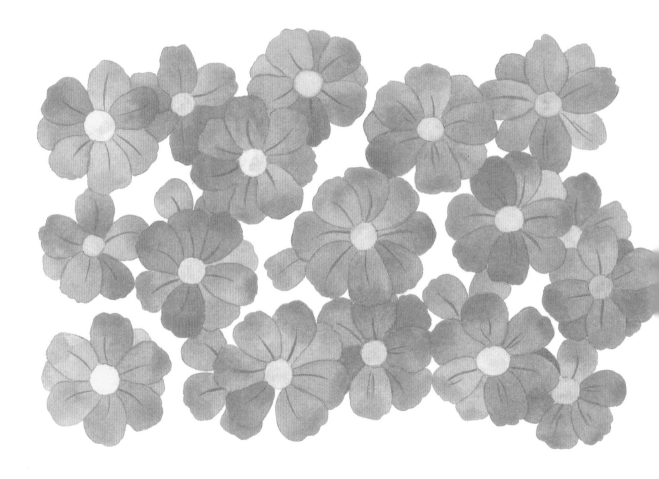

#20 태양빛 환한 코스모스

동글동글 부드러운 꽃잎이 겹겹이 포개진 꽃송이들이 빼곡한 꽃밭은 뜨거운 햇살을 가득 머금어서 빛이 나요.
흰색이나 분홍색과는 또 다른 느낌의 황화코스모스가 가을과 잘 어울린답니다.

coloring tip

꽃의 중심 작은 동그라미는 Permanent Yellow Deep으로 칠해요.
꽃잎들을 하나하나 따로 채색해야 각 꽃잎마다 다른 톤을 낼 수 있어요.
잎맥을 그릴 땐 꽃잎의 밑색이 완전히 말랐는지 확인하고
붓끝으로 가늘고 부드럽게 그려요.

Color chip

신한
Permanent Yellow Deep
(C856)

미젤로
Yellow Orange
(A518)

신한
Vermilion Hue
(B833)

JeJu Flowers & **Nature** 제주 수채화 여행

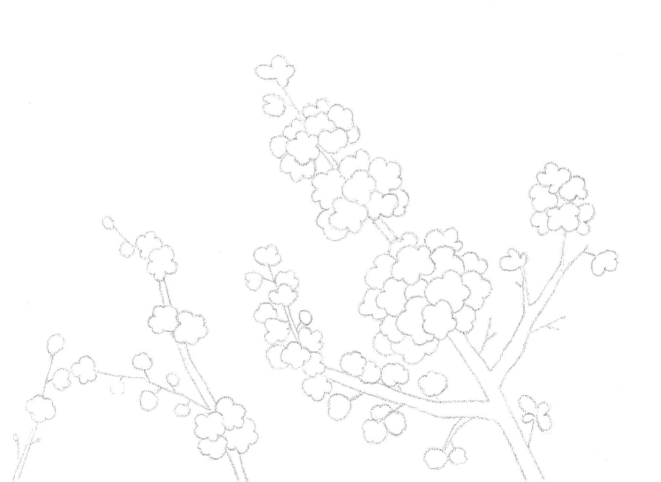

JeJu Flowers & Nature 제주 수채화 여행

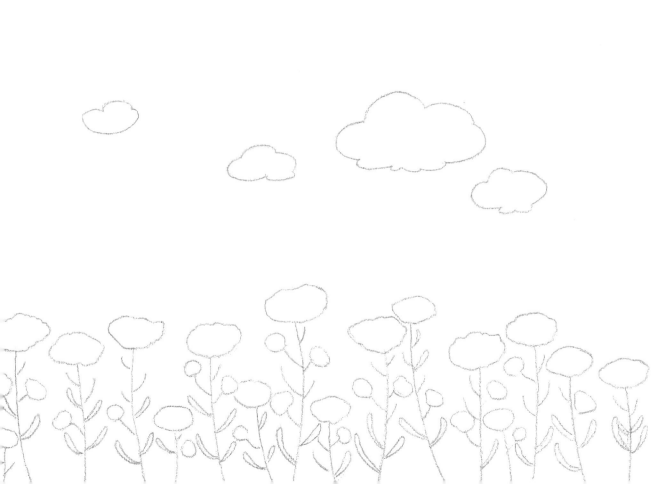

JeJu Flowers & Nature 제주 수채화 여행

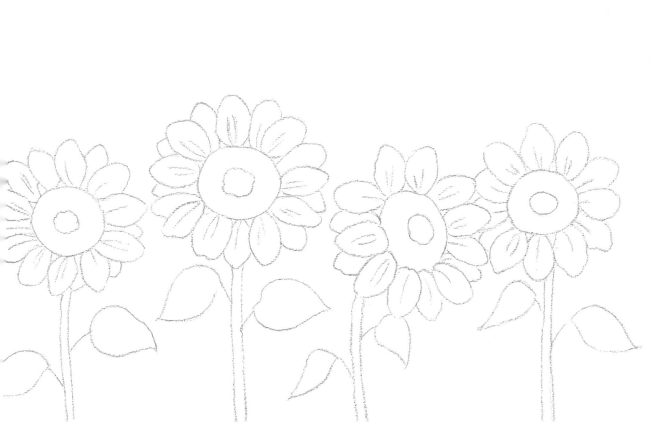

JeJu Flowers & **Nature** 제주 수채화 여행

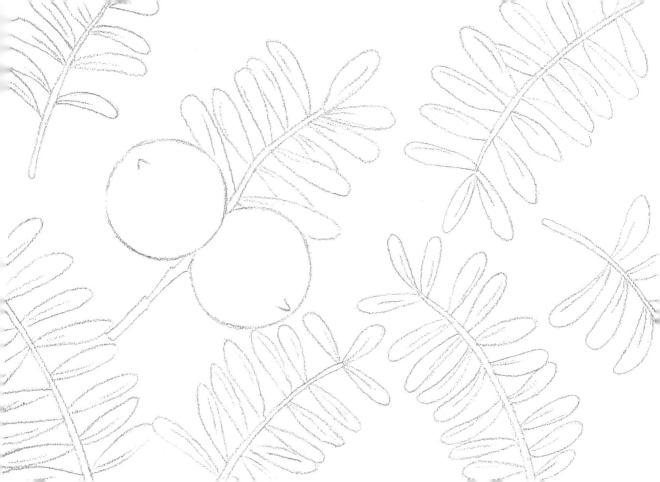

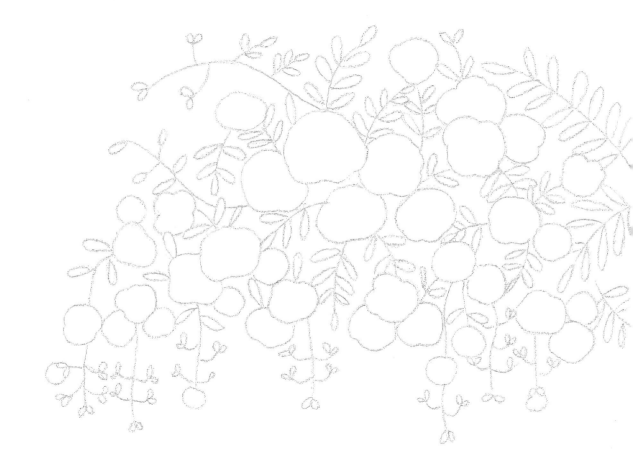

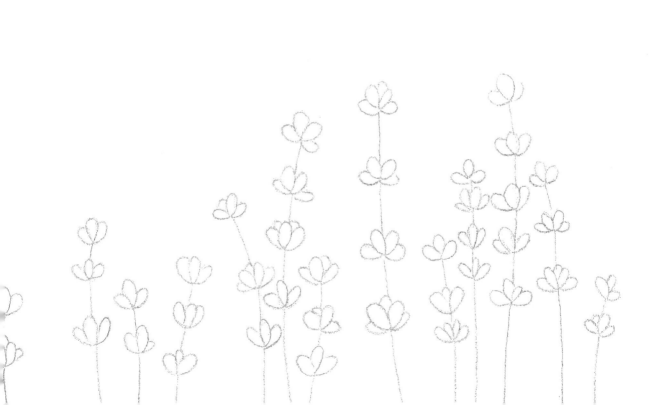

JeJu Flowers & Nature 제주 수채화 여행

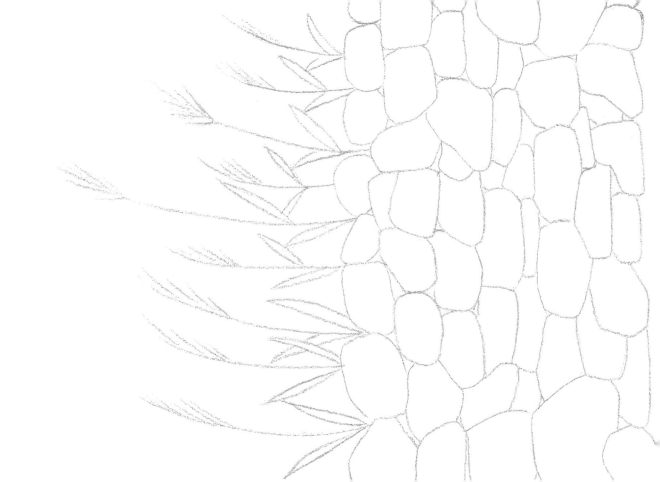

JeJu Flowers & Nature 제주 수채화 여행

JeJu Flowers & **Nature** 제주 수채화 여행

JeJu Flowers & Nature 제주 수채화 여행

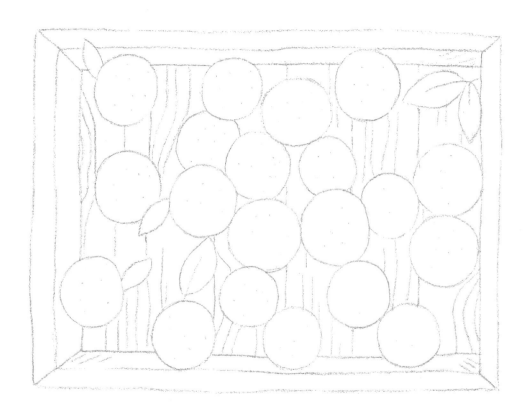

JeJu Flowers & Nature & **Nature** 제주 수채화 여행

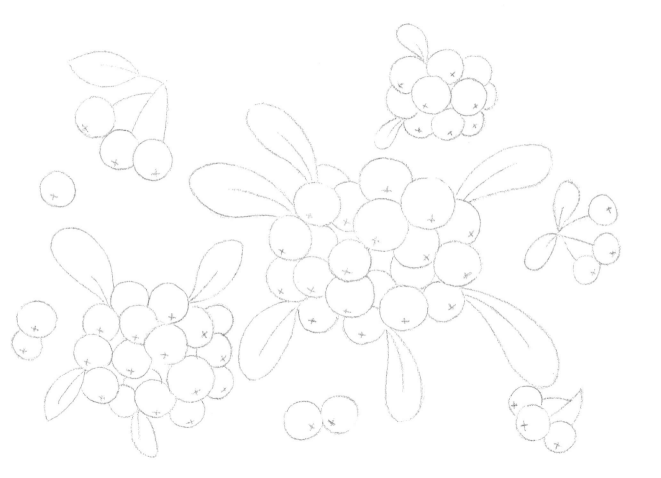

JeJu Flowers & Nature 제주 수채화 여행

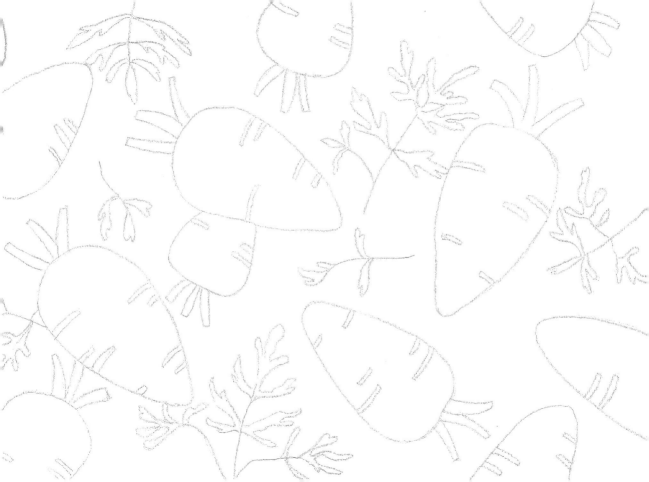

JeJu Flowers & Nature 제주 수채화 여행

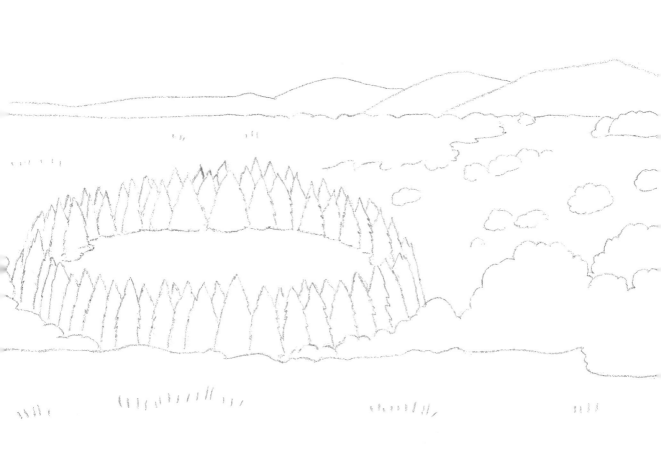

JeJu Flowers & Nature 제주 수채화 여행

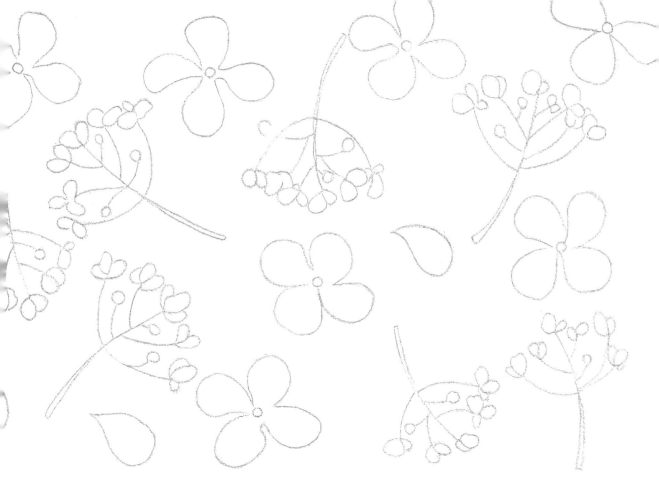

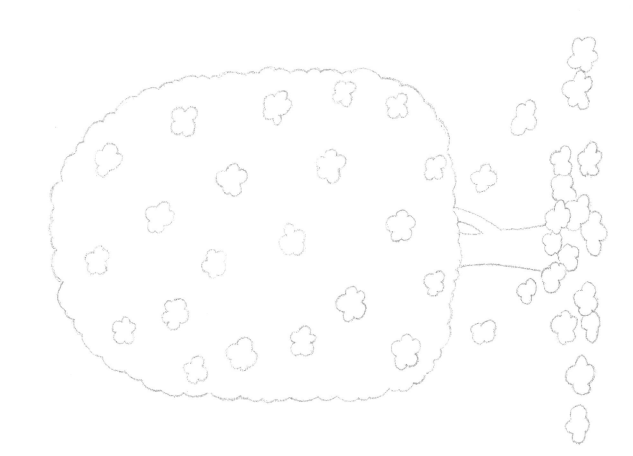

JeJu Flowers & **Nature** 제주 수채화 여행

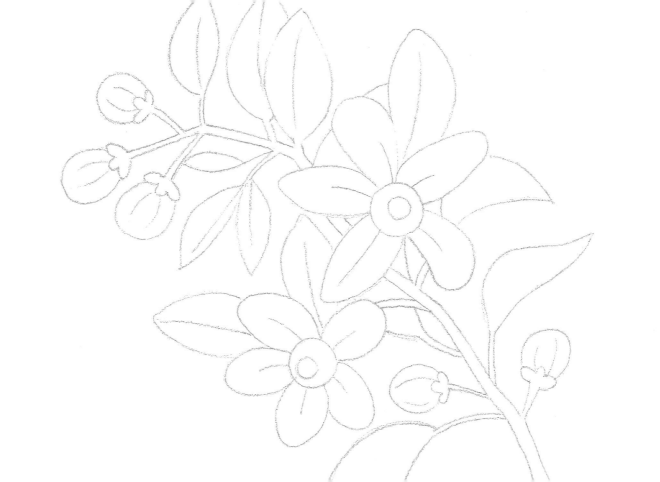

JeJu Flowers & **Nature** 제주 수채화 여행

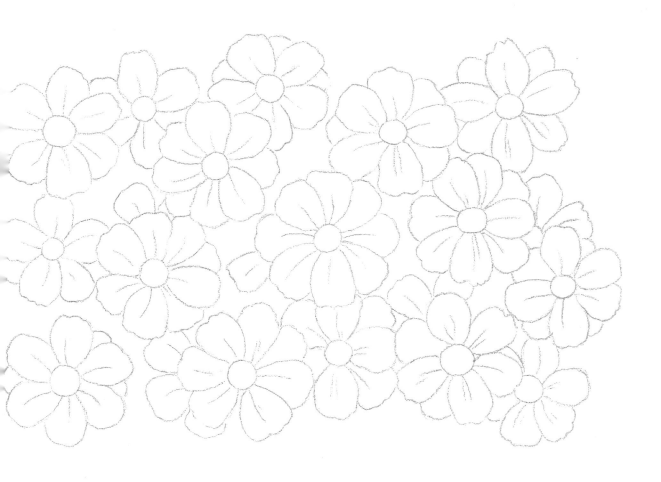

JeJu Flowers & **Nature** 제주 수채화 여행